小莉²塗鴉日記

小莉莉 著

About
The 作者簡介
Author

乳名 ｜ 小莉莉

出生 ｜ 上海

年齡 ｜ 比歐巴桑小一點

理想 ｜ 很多（行動很少）

星座 ｜ 白羊（糾結起來像雙魚）

血型 ｜ 活在自己世界的O型

愛吃 ｜ 芝士＆玉米味食物，咖哩，火鍋，巧克力……

興趣 ｜ 旅遊，電玩，畫畫，看碟……

討厭 ｜ 我講道理的時候別人不講道理，我不講道理的

時候別人跟我講道理。

Copyright © http://blog.sina.com.cn/superzilly

工作類　　　　　　　　　Work

Contents

生活類　　　　　　　　　Life

Contents

旅遊類　　　　Travel

Graffiti Diary

Graffiti Diary

小莉²

塗鴉日記

工作類

01 工作之前傳（初中篇）

我的初中生活很忙碌……（都體現在早上）

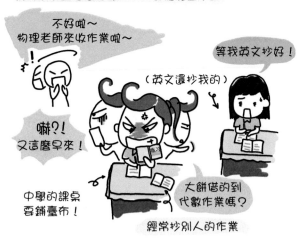

不好啦～
物理老師來收作業啦～

等我英文抄好！

（英文還抄我的）

嚇?!
又這麼早來！

中學的課桌
要鋪臺布！

大餅借的到
代數作業嗎？

經常抄別人的作業

只有美術作業才會認真做

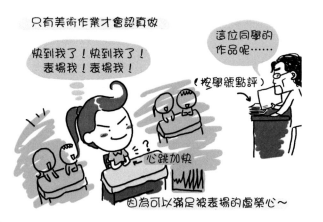

快到我了！快到我了！
表揚我！表揚我！

這位同學的
作品呢……

（按學號點評）

心跳加快

因為可以滿足被表揚的虛榮心～

雖然很討厭數學，但是很得意
自己的幾何作業……

大餅，你看我不
用尺，也可以畫
的很直哦～

（經常炫耀）

在家父母以為
我是個不用操心
學習的孩子……

其實……

漫畫書

複習書

呃……

直到初三臨畢業，填寫志願表的時候……

茫然

我的志願……

可不可以寫「不想讀書，要早點上班」?!

02 工作之前傳（中專篇）

既然不喜歡讀書，爸媽也就沒有給我填高中，
初中畢業後就進了一所普通中專的文秘班～
（他們覺得這個專業對於女生找工作比較容易）

這個專業有形體課……

動作要到位

進了中專
剪了短髮

和插花課……
為了培養我們將
來當OL的情操-_-!!

下面要放花泥

唷，你這個老師
給你評幾分

94分

好學生

已完成，分也評好

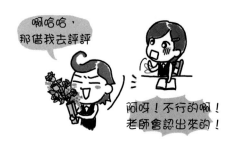

啊哈哈，
那借我去評評

阿呀！不行的啊！
老師會認出來的！

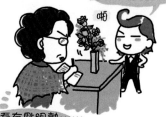

老師～我的傑作！
盡情的給我評分吧！

咱

怎麼看有點眼熟……
算了，給個91分吧～

03 第一次正式面試

眼前出現豪華辦公樓～

直接從學校穿
著短褲過來 →

← 拎著書包

既不協調的我和面試場所

要不……我先回家……
換套衣服再來吧

呃……這位同學
面試穿套裝應該是常識吧?!

但

一切都進行的很順利，
直到最後面試結束時

哦……對了！那個誰……
下周正式上班時……
別再穿短褲來了！

還……
還是被發現了

↑
發現不了就是瞎子了～

問題是我居然穿著運動短褲也能面試成功?!

這是我的
簡歷～

一副呆臉

那年我才19歲吧～

04 jenny or nanny（上）

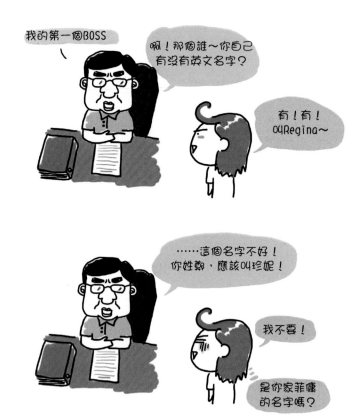

註：Regina是我當時喜歡的一個PS遊戲《恐龍危機》裡面很帥的女主角。

- -！所以請大家不要誤會我叫自己女王！

05 jenny or nanny（下）

老闆有一雙兒女在國外讀書，趁著放長假來到上海……

可是他們每天出現在辦公室裏……

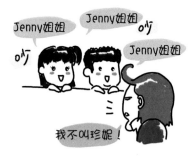

童真的殺傷力

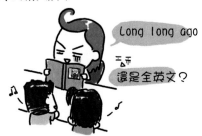

Long long ago

老師

還是全英文？

這個單字
怎麼讀？

讀得含糊點
跳過去

06 話說第一份工作

話說我的第一份工作，是在虹橋開
發區，每天要像鐵人三項賽一樣

騎自行車從普陀區
到公司……

REALLY LONG LONG
…… WAY

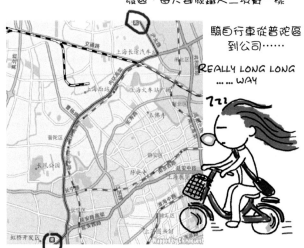

而且那部優車子的剎車也不好用，
所以經常上演驚險的一幕……

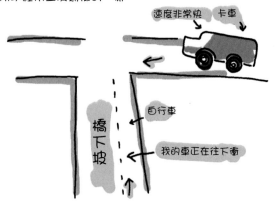

速度非常快　卡車

橋下坡

自行車

我的車正在往下衝

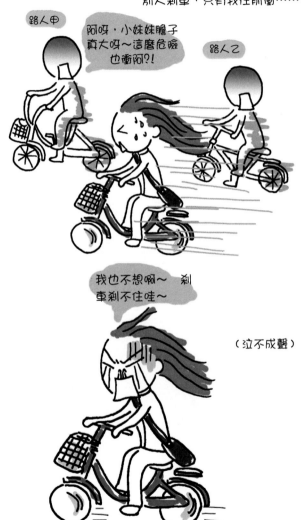

07 跳槽

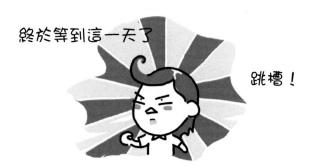

幾乎上班族都會走過這條路……

終於等到這一天了

跳槽！

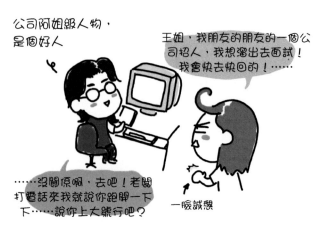

公司阿姐級人物，
是個好人

王姐，我朋友的朋友的一個公司招人，我想溜出去面試！我會快去快回的！……

……沒關係啊，去吧！老闆打電話來我就說你跑腿一下下……說你上大號行吧？

← 一臉誠懇

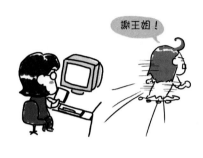

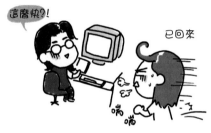

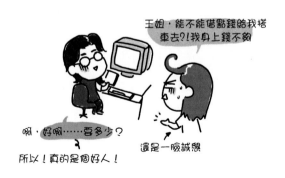

08 誠實的小孩

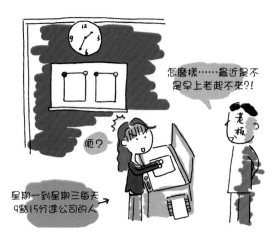

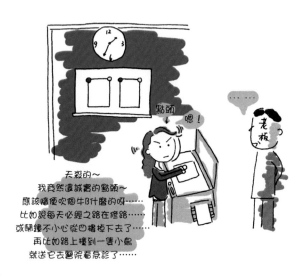

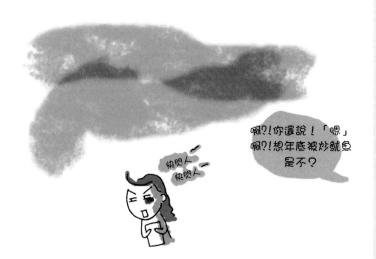

09 雞尾的恐怖故事

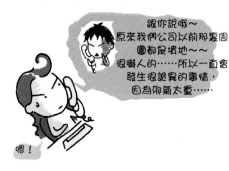

10　我不是傳真機

在貨運公司上班的時候，超級忙碌的我～

什麼?!
報關又報不出來?!
……要商檢??

夾住電話

嗒嗒嗒嗒
（一邊打提單）

鈴鈴鈴
（另一隻電話響鈴）

你等一下等一下，
我有電話進來！
別掛哦你！

喂?

經常接到誤以為號碼是傳真機的來電～
（特別是很忙的時候）

11 面試記

12　新工作

新公司是每天要準時上班的，不能遲到的！
（其實每個公司都是不能遲到的！）

公司合約上說每個月遲到四次就自動解職！

不過凡事有壞的一面也有好的一面，上班非常空閒～

13 遲到配額已滿

14 日語很重要

一天公司來客人了

拿起茶水間的咖啡杯發現……

回來時發現！

15 來鬧我場子的

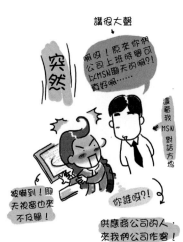

切～那個人是來鬧我場的吧?!

跟你說哦，雖然
經理是日本人，
但也聽得懂MSN
什麼意思吧！好
倒楣哦你……

全球統稱
「MSN」

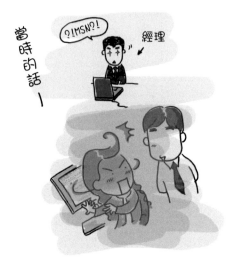

當時的話—

?!MSN?!

經理

16　每天早上謝謝你

話說我那個同事剛進日企的時候，一點日語也不會講……

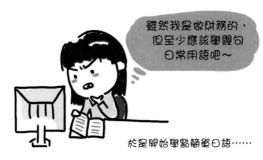

雖然我是做財務的，但至少應該學幾句日常用語吧～

於是開始學點簡單日語……

「謝謝」就是「阿裏阿多國雜以嘛線」

「早上好」就是「嗷哈喲國雜以嘛線」

➡ 都要加「國雜以嘛線」表示敬語！

之後一天早上……

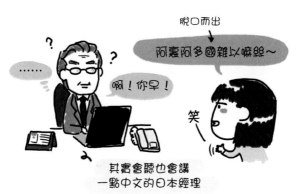

脫口而出

阿裏阿多國雜以嘛線～

……

？　？

啊！你早！

笑

其實會聽也會講一點中文的日本經理

接著第二天、第三天……

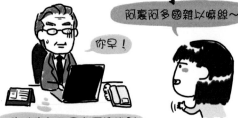

這句話已經講得很順溜了

阿裏阿多國雜ㄐㄨ嘛線～

你早！

為什麼每天早上要謝我?!
而且都謝得這麼準時～

因為日本經理選擇了沉默，於是這樣
持續了一個星期她才自己發現……

二個搞混了……

哭

這麼好笑嗎？

有！

啊

哈哈哈

笑到抖

40

17 畫個更可愛的

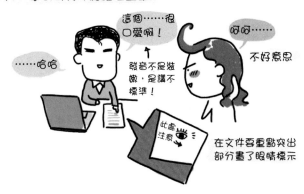

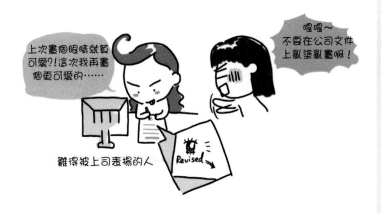

18 說謊的報應

上班睡過頭了！怎麼辦？

剛剛　　　　醒來

我撒了平生最完美的謊話……

不好意思～昨天晚上就開始拉肚子，今天想請一天假！

然後第二天上班，就拉了一天的肚子⋯⋯

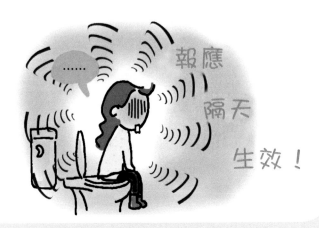

19 來回跑的一天

今天我一天都在跑銀行，辦通網上業務，
就為了大餅在網路上要匯款買個男錶～
辦公大樓一樓就是個銀行，我要翹班衝下來辦理！

差不多該輪到
我了吧？

之前先取
過排隊號

排隊號　　櫃檯號

2093 ---> 33
5042 ---> 27

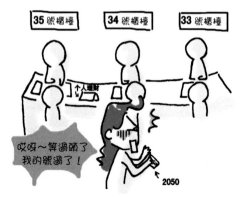

35 號櫃檯　　34 號櫃檯　　33 號櫃檯

個人理財

哎呀～等過頭了
我的號過了！

2050

只能重新取號再等～

一出電梯就狂奔～

算好差不多時候我又溜下來～

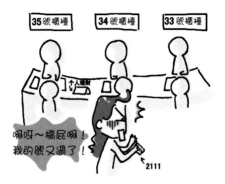

於是我又重新取了號再回公司等～

折騰了幾個來回後，我終於辦好了～

20　隔壁的小姐！對不起！

上班時間坐馬桶看書～

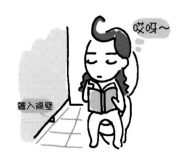

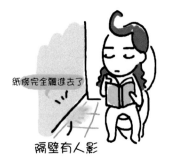

後來小紙條終於被我摸出來了

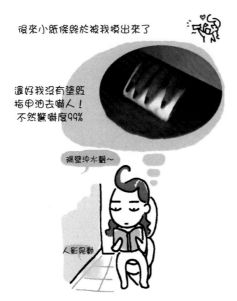

還好我沒有塗痰
指甲油去嚇人！
不然驚嚇度99%

隔壁沖水聲～

人影晃動

然後我等隔壁走了我再出來，不然撞見很糗的呀～

廁所傳言？

塞入紙條

……

進來摸索的手

當然～最好是希望隔壁的小姐從頭到尾沒有發現～

21 小迷糊當大兵

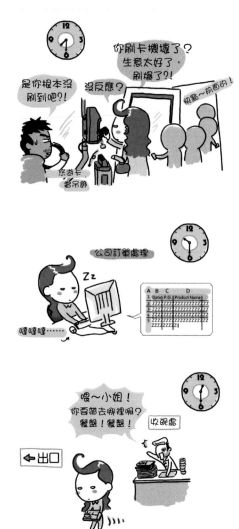

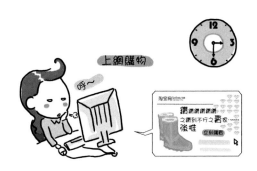

22　我與公司大樓的小強（上）

我想……應該每個上班族都會……

遇到類似……

與小強相遇的時候……

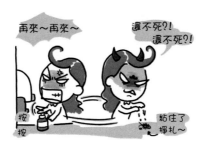

後來直到小強不怎麼動了，我就……走人了……
原因是我不敢碰小強～

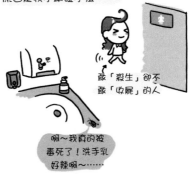

23　我與公司大樓的小強（下）

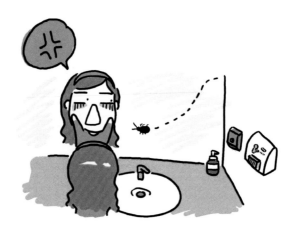

然後突然出現一名勇敢女性（就是我！）

小強升天

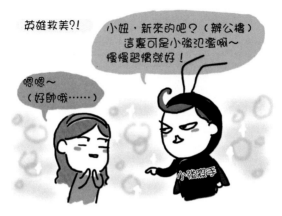

因為我已經習慣了……與小強為伴的日子

不是誇張，好幾次抬頭都能見到小強……

24 辦公室美容講座

今天！就由我這個美容女王（自封的）來給大家進行免費辦公室美容講座！

推→

Zilly

認真看我blog的網友應該還記得這一篇

嘿嘿～

旁白：繼上次美容心得失敗後，這次小莉莉還要教大家什麼呢？

認真

其實呢，這個是我從雜誌上看到了，去黑眼圈的話，可以用冰水熱水交替，反覆促進血液循環，令眼睛周圍的血管收縮，幫助消腫，抑制充血……

嗯嗯……

↑
很有道理啊！

材料呢，我們只要在辦公室就地取材～

面紙

（注：那個出來的是燙水，所以要用面紙先吸點冰水，再滴點燙水，就馬上綜合成溫水了）

❶ 一個眼睛敷冰水，另一個敷溫水～

❷ 敷秒後，兩個眼睛交換濕紙巾～

❸ 接著，再重複 ❶～❷

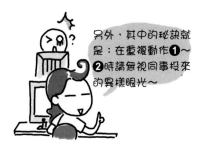

另外，其中的秘訣就是：在重複動作❶～❷時請無視同事投來的異樣眼光～

25　不脫風衣的原因

早上到公司突然發現……

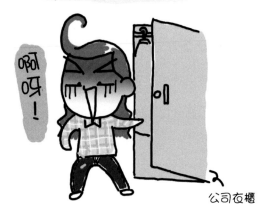

褲子拉鍊是壞的！

啊呀！

公司衣櫃

於是只能一整天穿著外套
（幸好穿的是長風衣可以遮！）

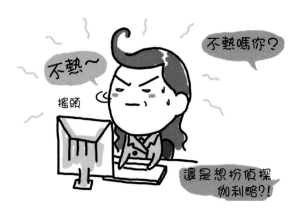

不熱嗎你？

不熱～

搖頭

還是想扮偵探
伽利略?!

26 大樓清潔阿姨

公司大樓的清潔阿姨
把大樓廁所當
自己的家了～

洗頭……

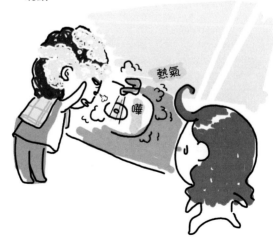

熱氣

嘩

開著門洗腳……（毫不避嫌啊～）

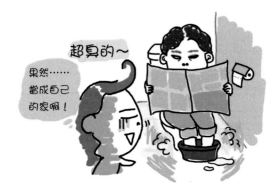

有一天……

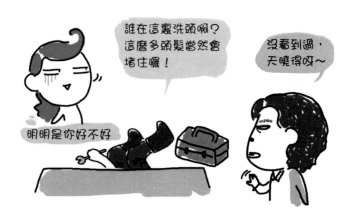

Graffiti Diary

Graffiti Diary

小莉²

塗鴉日記

生活類

01 搭車不要犯白癡

不是說了嘛，我要去天山路茅臺路路口啊～

（奇怪嘞～）

小姐，這兩條路是平行的！

（心中OS：靠，所以才問你到底要去哪條路啊？）

天山路

茅臺路

搭車不要犯白癡啊！

對哦～

呃……茅臺路古北路路口好了……

02　公車好好睡

公車好好睡～～ (￣▽￣@)

一天睡醒……發現車廂空了……

棺* 《4400》嗎？

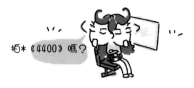

原來是車子拋錨了！

倒楣的下部車

擋車的司機

竟然沒人叫醒我?!
是想讓我跟著拖車
一起走嗎？
人情淡薄啊～

*註：是一部講一個世紀以來有
4400個地球人被外星人擄走的
科幻美國劇。

03 婚禮去幫忙

上個周日是小王結婚，我去小王家幫忙～

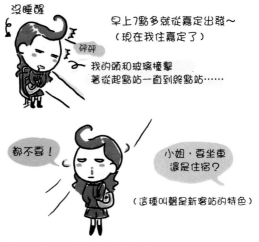

沒睡醒

碰碰

早上7點多就從嘉定出發～
（現在我住嘉定了）

我的頭和玻璃撞擊
著從起點站一直到終點站……

都不要！

小姐，要坐車
還是住宿？

（這種叫賣是新客站的特色）

居然還是我先到，在新客站等小龜……

然後我和小龜一起到達小王家～

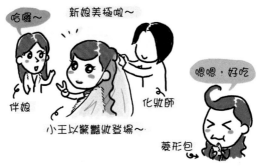

哈囉～

新娘美極啦～

嗯嗯，好吃

伴娘

化妝師

小王以驚豔妝登場～

菱形包

我磨，超餓～從來不愛吃包子竟可以吃掉整一個！

之後是迎娶時間！

小莘莘快去堵住門！

來了，來接新娘了！

哦～

啊？

小龜卻很得體地站著 -_-#

美麗的伴娘像小龜一樣被推來推去

閃閃

開門！

紅包

推

快開門！

給你們紅包！

媽呀～來勢洶洶的新郎團，你們是來打架的嗎？

不行，我快頂不住了！

開門！

快開門！

這是第二道門，是小王家的房門，馬上就失守了！
PS：第一道門，走廊鐵門，被小王的阿姨們莫名其妙的打開了！

最後一道門是小王的閨門，由我一個人來守！

快點！新娘子要聽婚後*八榮八恥～

最後迎娶活動圓滿結束，我的手指不小心被夾到！

不過！那天真的很好玩，我第一次受邀去幫忙朋友結婚！堵門還得了4個紅包～

而且一天都過得很充實，我做了很多有意義的事！

比如說：幫忙提東西

和幫忙做假酒

好想喝～嘖嘖

假酒製造基地

葡萄酒混葡萄汁，白酒摻就摻點礦泉水……結婚都是這樣子的！

我還裝了幾瓶葡萄酒回家喝！XD

*註：「以讚美老婆為榮，以批評老婆為恥……」等婚前老公口令。

還放了禮炮

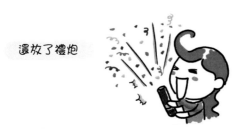

又點了煙花

緊張

不會噴到
我的臉吧?

以及把攝影師反鎖在廁所

呃……這個就不要寫了吧……

沒人?

轉鑰匙

嗯,沒反應!

其實廁所裏有人,就是攝影師,被我轉了鑰匙之後,
門不管從裏面還是從外面都打不開了,
最後新郎努力了很久才把門打開!

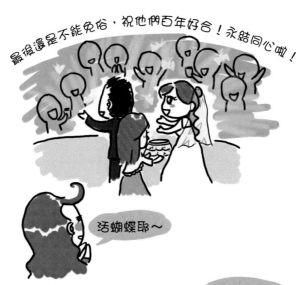

最後還是不能免俗，祝他們百年好合！永結同心喔！

活蝴蝶耶～

事件：我那天有史以來最
嚴重的一次憋尿！
沒想到從新房到會場塞車
會塞這麼久！

憋的我都出汗了～

一個小時，我太強了！

那你還喝完整
瓶礦泉水?!

已經喝完了

我以為路程很短，就在憋尿的情況下喝水……

04 俺娘很強

學校要求穿校服，我下午會偷偷把校褲換掉！

有一天我發現我的得意之作被……封口了！

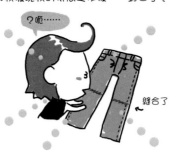

原來……是俺娘幹的！

「慈母手中線」大概就是醬的！

另外，我曾經買了件折縐式的襯衫
很喜歡鬆垮的感覺～

耶～

搭配短背心 →

結果……

平整

哭死

我洗過之後又幫你
燙平了，之前超縐
的啦?!看現在多挺
啊！哈哈～

媽哎～這樣我看來
還有啥意義啊?!

所以說……
俺媽對服飾很有見解！

初中的時候很得意……

我媽自己做的牛
仔衣！就買一塊牛仔
布，再用縫
衣機嚓嚓嚓
幾下……

哇嗚～蠻好看的嗒，
牛仔衣也能做啊？厲
害啊～

我媽可是個
縫衣高手！～

得意

大餅同學

71

05　颱風天

頓時就覺得腳泡在雨鞋裏游泳……

當天晚上……

明天還是大雨天！

06 羅莎賠傘

10月8日16號颱風「羅莎」來襲～

當天早上出門……

花傘一把 ➡

……

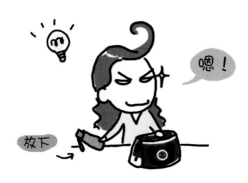

嗯！

放下 ➡

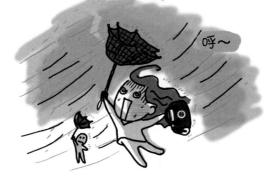

我心機很重哦～明知道颱風天撐三褶傘會吹壞，
就捨不得用自己的！XD
（我另外一把長柄傘在我自己家裏！）

07 經營網拍（上）

我和大餅同學準備在網上開個網拍，經營服裝，
於是我們要DIY擺衣服的背景板。
材料很簡單：一塊PV板和淺色的粘性牆紙

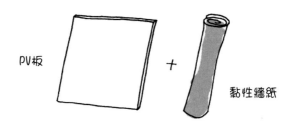

PV板　　+

黏性牆紙

我們辛辛苦苦跑到傢俱建材市場去買粘性牆紙
（其中我們還跑錯一個地方，害走好多路）

大餅，我
們要不要
告訴他，
其實我們
只要很小
一張……

……晚了，
他已經一刀
剪下去了！

小妹妹！這點
差不多了吧！

結果不小心買了很多

接下來我們再去路邊的廣告小店買PV板

08 經營網拍（下）

書上說貓喜歡對陌生的人或物用身體磨蹭，
是為了留下自己的氣味……

話說那個PV板拿回家，大餅家的MICKEY MOUSE
非常喜歡，板豎在那裏，它就一直來回磨蹭它！

後來我們幫衣服拍照，MICKEY MOUSE就在旁邊觀望……

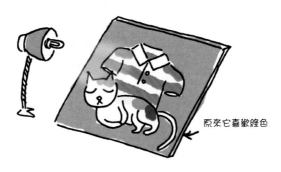

原來它喜歡綠色

再後來拍到一件綠色的T-shirt，它就乾脆過來躺！

MICKEY MOUSE真實生活照

09 沒感覺的信用卡

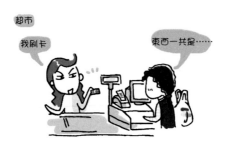

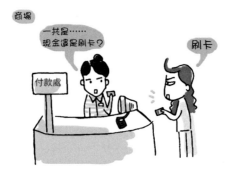

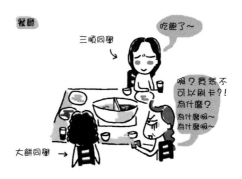

看牙病

你補牙的材料不屬於健保的哦，要自費！

……啊呢……啊呢……啊啊啊呢呢……

（譯文：醫生……我現金不夠，可以刷卡嗎？）

很早以前去牙醫所補牙……結果還真能刷卡，不過那時刷的是銀聯卡。

不就確認幾個阿拉伯數字嘛？簽字沒感覺～

刷卡消費真的很帥氣啊！沒有掏現金的心疼感！

孩子們，你們就要離開為娘的了！不捨得啊～

塊錢的怪物

存款機

心疼到臉抖

讓我再摸摸你們～

三八！快點！

然後繳信用卡帳單的時候……

10　笑啥捏？

和雞尾在沙發上看DVD吃巧克力

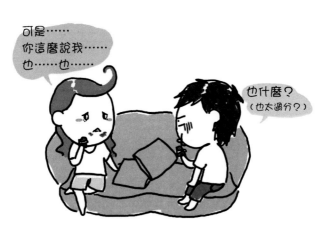

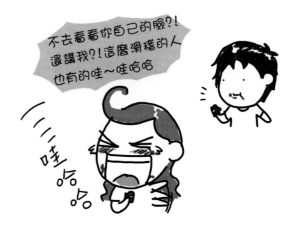

11 老男人喝酒篇

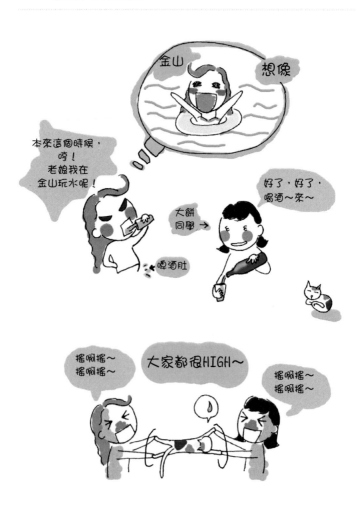

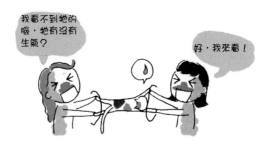

對不起！
貓咪！
再也不會了！

12 看食物過敏

上上周我去華山醫院看皮膚門診～

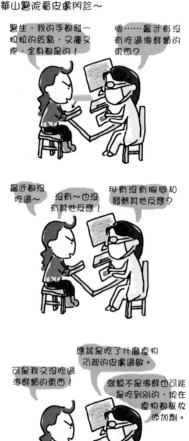

不知道醫生按了哪個按鈕，外面已經開始報排在我後面的號碼了！唉～排了兩小時的隊，結果看病才5分鐘不到……

當天晚上從醫院打好針出來……

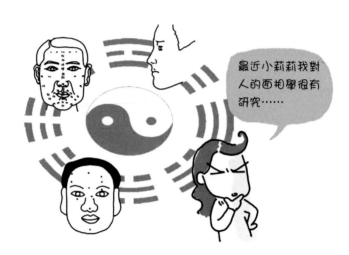

13 面相學

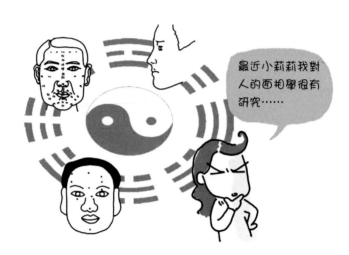

　　不過說真的，我還真研究過公車上什麼人會早下車呢！

到哪了？

A

東張西望的，肯定快到站了，抓不準啥時下，正在看路呢～

B

手腳不停的，疑似下車準備工作中，但也不排除多動症患者，就像我……

拐彎我再起身～

C

已經提好包，準備下車了，不捨得早早站起來，屁股想多粘會兒～

看到門就安心啦

D

有的早上車的乘客會儘量坐著離下車門近些，避免高峰時候下車會擠不出去～所以！站在他們旁邊有時會賺到！（如果有些人就喜歡坐著離門近也沒辦法……）

　　下次有機會再來探討一下　　＾＿＿＿＿＿＾

14 我的回頭率

發現今天的我回頭率特別高……

上班途中

由於皮膚過敏而臉部紅腫

……

下午請半天假去皮膚病醫院看病

就知道會排隊，幸好我早有準備

雜誌和零食飲料

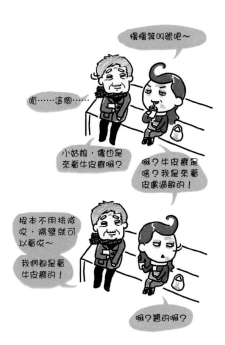

當天總結：

牛皮癬是什麼啊？
竟然最近這麼流行哇?!
回家一定要Google一下！

早上剛起床時……
沒開燈光線暗

我的臉是不
是很腫啊？

還可以吧……

還很癢～

看好病很早到家……

公回來啦？

這個女人是誰?!
幹嘛在我家看電視？還
吃我老鼹的餅乾?!

光線下看清了我的臉

另～看病的結果是醫生給了我一道單選題：
1. 食物過敏　2. 化妝品過敏　3. 風吹的
以及給我配了一大堆塗的、吃的藥！

15 生日篇

生日許願……

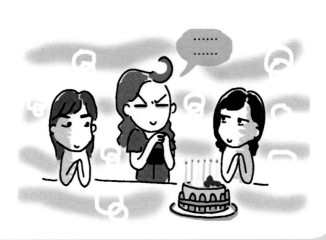

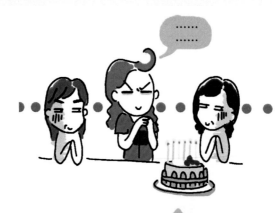

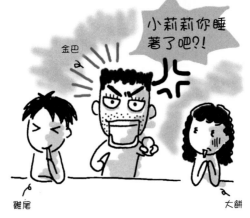

金巴

小莉莉你睡著了吧?!

雞尾

大餅

我很貪心嘛～每次許願都許很久嘛～

`"(￣ｍ￣*)"`

幹嘛都不給我們畫衣服？裸體參加你的生日派對嗎？而且只有你自己穿

人多了畫得畫了嘛

94

16　事情的兩面性

怎麼說呢?!
凡事都有它的兩面性!
如果發生了讓你不快的事就試著想想它
的另一方面,
往好的地方想。
因為事情已經發生了,
你要對付的不是已發生事情的本身,
而是你自己的心態!

今天!我在車上
零錢包被偷了!

嚇?!
怎麼會的?!

哇塞!幸好只是零錢
包被偷,不是皮夾!只
是些零錢,呵呵……

呃……你的臉是在笑
嗎?還是在抽筋……

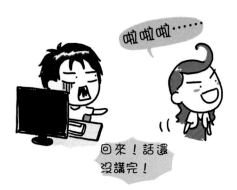

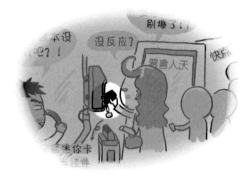

就是這個我用了很久的零錢包
以及掛在上面的悠遊卡！

17 香腸嘴

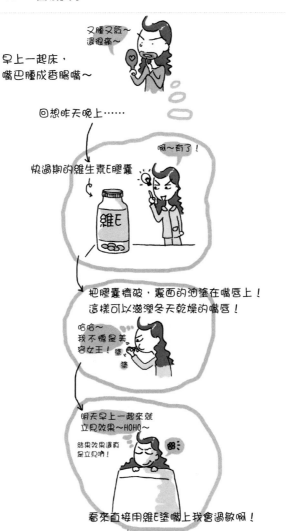

早上一起床，
嘴巴腫成香腸嘴～

又腫又乾～
還很痛～

回想昨天晚上……

啊～有了！

快過期的維生素E膠囊

維E

把膠囊擠破，裏面的油塗在嘴唇上！
這樣可以滋潤冬天乾燥的嘴唇！

哈哈～
我不愧是美
容女王！塗
塗

明天早上一起來就
立見效果～HOHO～

結果效果還真
是立見啊！

看來直接用維E塗嘴上我會過敏啊！

18 女人的友誼

讀日文班時間久了，也開始和同桌有點熟了，
發現還是個蠻可愛的MM～

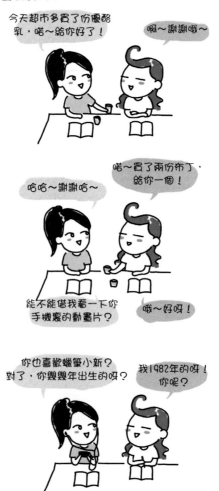

女人的友誼來得快去得也快～

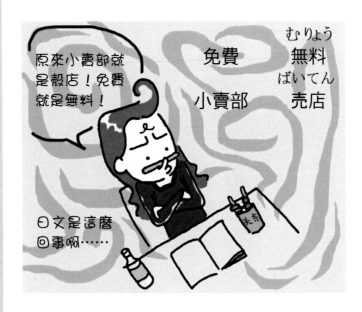

20 憂鬱症小公狗

有一隻小狗，
原本是花漾年華……

可是它卻得了嚴重的憂鬱症，
每到傍晚就可以聽到它傷心的哀號～

嗚～嗚～

原來是……
為什麼給公狗取名露茜?!

露 茜

不爽

公

21 中獎了

買了一個蔬果汁，竟然有抽獎活動！

好吧～本小姐的抽獎運氣一向不錯！

就是麻煩了一點，要把瓶蓋的一串15位號碼加上A年齡S性別，用短信方式發送到一個號碼……

呀哈～果然中了！

恭喜中獎！

請回覆禮品代碼：P1是
某化妝品套裝；P2是個
特製冷藏包。數量有
限，代碼一旦選擇即生
效，不可更改！

化妝品套裝選的人
一定很多，我選的
話一定說沒貨，
然後由於不可更改
代碼，等於是逼我
放棄獎品嘛……那
就選冷藏包好了！

心機很重

有完沒完啊?!
老娘我不幹了！
賺我簡訊費也要
有個節制！

您兌換了禮品P2，請回
覆X姓名T送貨位址L產品
購買店名……

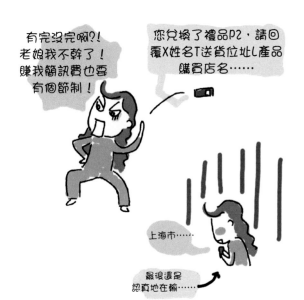

上海市……

最後還是
認真地在輸……

103

22　浴室之流血事件

我已經不止一次了，這次比較厲害，
不知道大家有沒有發生過？

洗臉中……

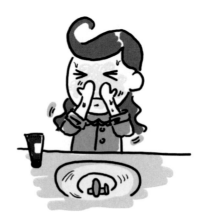

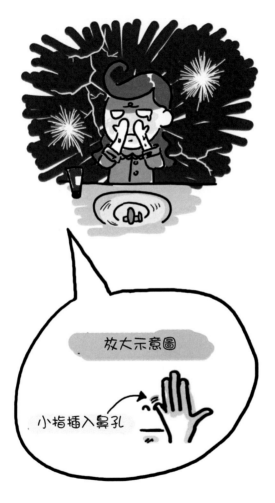

高危動作！請勿模仿！

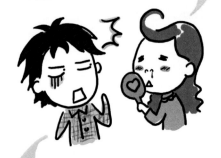

老公~我流鼻血了！

你洗臉
這麼用力幹嘛？

不是誇張，我真的流鼻血了……

為了做美甲，把指甲留長了…… T_T

23　男人的勇氣

一天，大餅和金巴一起吃麻辣燙，吃到……

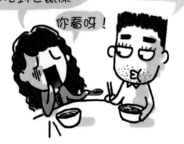

24 小強客死火鍋店

一天中午，我和同事們殺到靜安寺吳記，
竟然在我最愛的火鍋店中發生這件事兒……

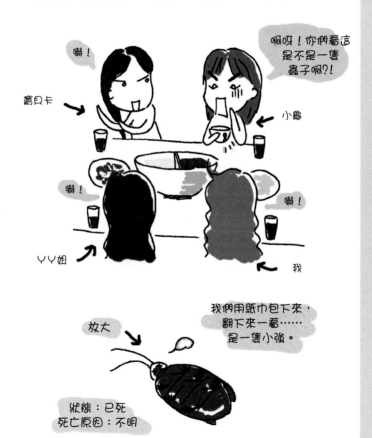

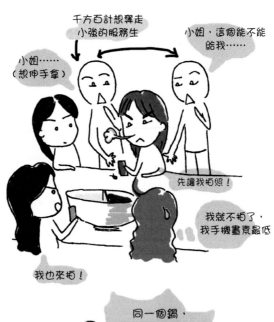

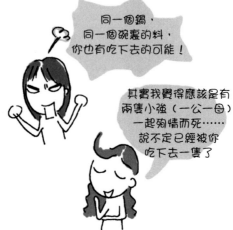

25 被閃到

今天突然被閃到～

因為 我終於把我的杯子洗乾淨啦！
裡面一點茶垢也沒有，啵兒亮！

哈哈，好比得到新杯子！

TIPS：建議隔久一點再徹底清洗杯子，這樣再次使用的話會有驚喜的感覺哦～

以上是小莉莉的~~貼心~~之談
懶蟲

……其實我很懷念以前我有個裡面全黑的馬克杯，不洗也沒關係！XD

26 小心使用信用卡

這個月的帳單差不多是我一個月的薪水
吶～領薪階層的人還是少刷卡為好
（不用現金真的很難控制自己的購買慾）

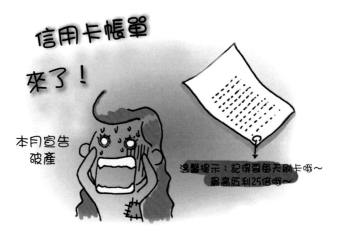

信用卡帳單

來了！

本月宣告
破產

溫馨提示：記得要每天刷卡哦～
最高紅利25倍哦～

27 卡奴的背影

今天本是一個少女歡歡喜喜領薪水的一天，可是最後她卻淪落到身無分文的地步………

どうして どうして どうして　（為什麼？）

Because

原來是 ⇒ T_T 她的錢都拿去用來還信用卡錢了~

（還是全部的薪水）

這個少女就是我（ <(￣c￣)> 要你管！！）

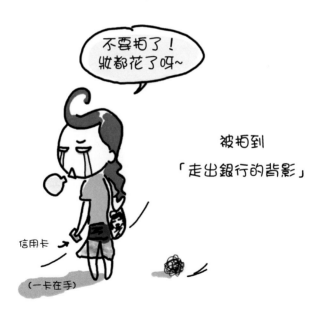

01 決定去澳門

直到有一天，突然！

點頭

……好啊～
那就去
澳門玩好了！

最後就真的決定去澳門玩了！

好啦好啦～我是聽
你說日本的！有得玩
已經不錯啦～

我明明說日本……

02 澳門－1

一到澳門，就到TAXI站排隊等車直接去酒店
CHECKIN，發現這裏的TAXI都是黑色的！

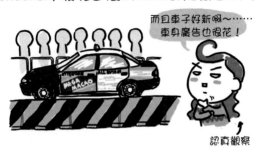

而且車子好新啊～……
車身廣告也很花！

認真觀察

一路上發現澳門的車看上去都很新（奇怪！大家都定期洗
車保養嗎？）另外，幾乎看不到大型車，還有很多車都是
MINI款，大概是因為澳門的馬路街道都很窄吧……

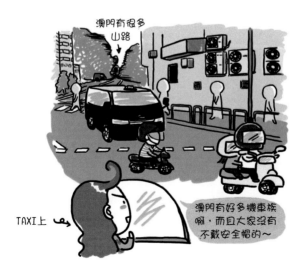

澳門有很多
山路

TAXI上

澳門有好多機車族
啊，而且大家沒有
不戴安全帽的～

發現馬路上不是每條人行道都有行人號誌燈的

? 沒有行人號誌燈？

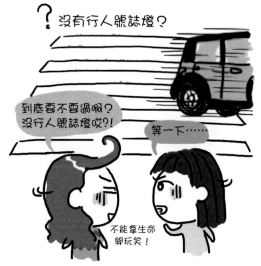

不過在澳門過馬路很多車都會先讓行人，超好的～

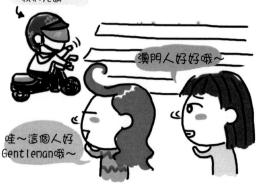

去澳門的話，一定要去集飯店、賭場、餐廳、購物於一體
威尼斯人酒店（The Venetian）遊遊！

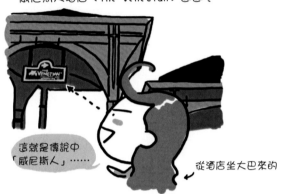

這就是傳說中
「威尼斯人」……

從酒店坐大巴來的

看著大堂內的天花板你會目不轉晴，屋頂很高，超級氣派

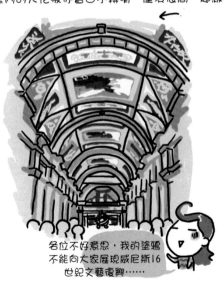

各位不好意思，我的塗鴉
不能向大家展現威尼斯16
世紀文藝復興……

酒店的室內廣場複製了威尼斯著名的聖馬可廣場
（St. Mark's Square）和聖路卡運河（San Luca Canal）

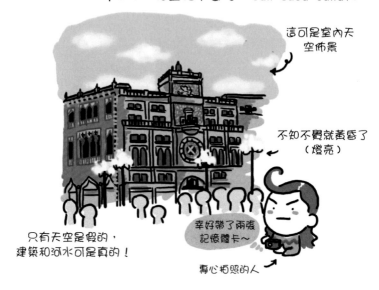

這可是室內天空佈景

不知不覺就黃昏了
（燈亮）

幸好帶了兩張記憶體卡～

只有天空是假的，
建築和河水可是真的！

專心拍照的人

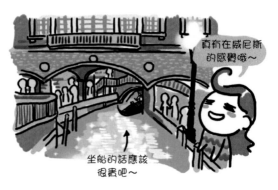

真有在威尼斯的感覺哦～

坐船的話應該很貴吧～

給情侶們坐的小船，一邊能飽覽全程風景，而且水
手們會對著坐船的情侶唱義大利情歌哦！

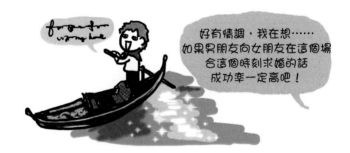

好有情調，我在想……
如果男朋友向女朋友在這個場
合這個時刻求婚的話
成功率一定高吧！

<未完一待續>

03 澳門－2

傍晚的時候，在廣場中央還會有街頭藝人表演……
（表演結束後他們會熱情地讓遊客們合影留念）

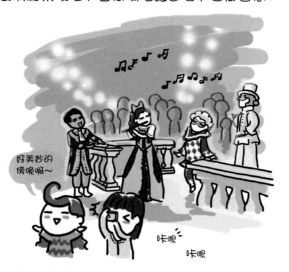

好美妙的
傍晚啊～

咔嚓

咔嚓

接著到了吃晚飯的時候……
（來澳門一定要嘗嘗正宗的葡國菜！）

當地很有名的一家葡國菜餐廳

TIPICAL PORTUGUESE
MACANESE CUISINE
新口岸國
葡餐

新口岸葡

為了你，我跋
山涉水……

兩眼發光

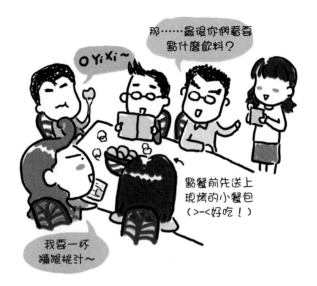

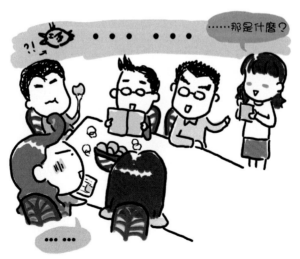

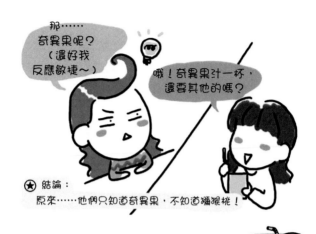

那……
奇異果呢？
（還好我
反應敏捷～）

哦！奇異果汁一杯，
還要其他的嗎？

⭐ 結論：
原來……他們只知道奇異果，不知道獼猴桃！

獼猴頭汁?!

啊呀～她不會
想歪了吧？

而且除了說法之外，很多澳門
人都聽不懂講不來國語，剛剛
找餐廳的路上，迷路向路人問
路的時候……

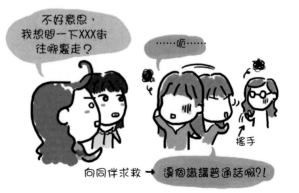

不好意思，
我想問一下XXX街
往哪邊走？

……呃……

向同伴求救 → 還個識講普通話啊?!

搖手

終於問到一個聽得懂也會講一點普通話的人……

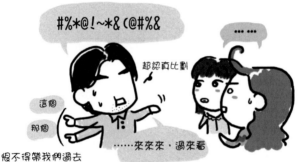

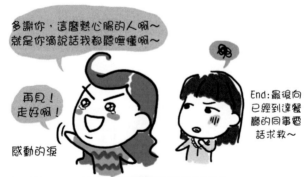

當晚吃飽喝足後我們一行人決定去澳門娛樂場逛逛～（嘿嘿！來澳門怎麼能不見識一下賭場呢?!）

我會在BLOG貼上照片

夜晚霓虹灯

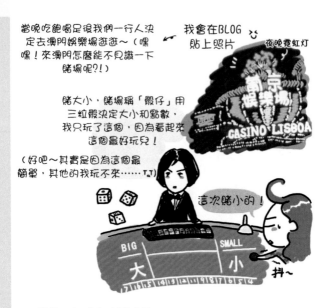

賭大小，賭場稱「骰仔」用三粒骰決定大小和點數，我只玩了這個，因為看起來這個最好玩兒！

（好吧～其實是因為這個最簡單，其他的我玩不來……）

這次賭小的！

BIG 大 | SMALL 小

結果那天晚上的戰況是：

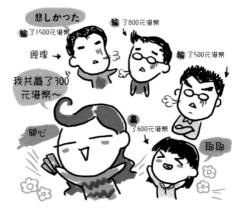

悲しかった

輸了1500元港幣

輸了800元港幣

經理 →

輸了500元港幣

我共贏了300元港幣～

開心

贏了600元港幣

耶耶

有贏錢花！

小賭怡情，大賭傷身。

所以！大家千萬不要在賭場
為了錢而沉迷！
（像我這種小來來是Okay的！）

為了證明此日誌並不是動員大家去賭錢！

註：小來來，上海話。
其意為「小試一下」。

之後我們一行人又去了葡京酒店吃宵夜～

晚上就會變得很
漂亮的！

吸

西瓜汁

葡京酒店

事實證明
我不胖
誰胖?!

不知名的
甜糕

04　澳門－3

第二天一早很早起床！

一早出發步行去景點觀光……（離我們住的酒店不遠）

發現許多電線杆子上都貼《聖經》的句子！

雖然很累一路上，但還不忘拍照

大三巴是到澳門旅遊必定拍照留念的景點，這裏原本是聖保羅教堂和神學院的所在地，但卻由於1835年的一場大火把這裏燒的只剩下個牌坊遺址，不過大家單看這個氣勢輝煌的牌坊，不難想像到其原建築的規模啊……

不愧是澳門的象徵啊～
超雄偉啊～

接下來我們去哪？

影印紙（網上攻略）

最後我們坐車去了媽祖閣～

媽祖閣也是澳門
最著名的名勝古蹟之一，
建於明朝1488年，
至今已有500多年的歷史……

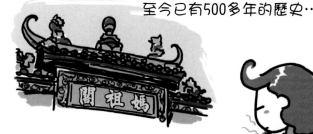

這天的觀光行程超累，因為我們是拖著全部的行李，雖然一路上有很多名產店，但考慮到東西已經很重了，就沒有買……

當天晚上在珠海過最後一夜（吃頓海鮮），
就直接從珠海回上海了！

05 澳門－4

當晚抵達珠海的賓館……

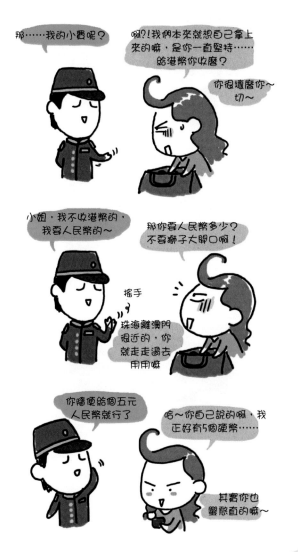

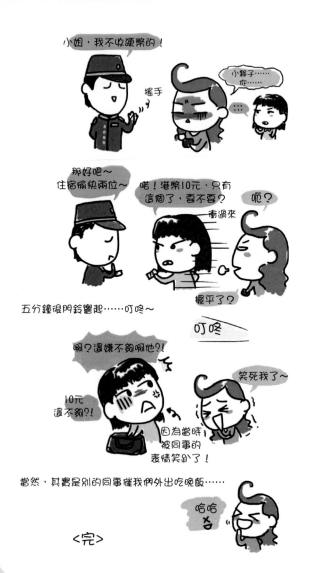

06 三亞行第一天

11月11號晚上8點多我和三順到了三亞的鳳凰機場，
一下飛機就感覺到了天氣的悶熱。

小巴把我們送到了第一個賓館，是一個家庭式小旅館，
由於我們明天要進亞龍灣，今天晚上只住一夜就將就著
選了一個價格便宜的，
雖然我們定的是海景房，但是……

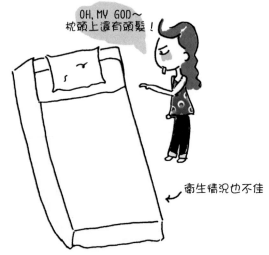

枕頭上還有頭髮,讓我們很倒胃口,還好我帶了
一次性臺布,我們最後是用臺布包著枕頭睡的。

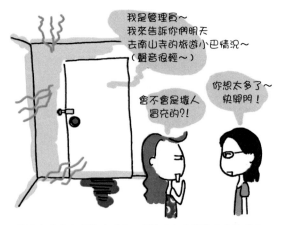

兩個女人住在陌生的城市,陌生的小旅館真的有點嚇人,
我們晚上還很怕有壞人爬窗進來入室搶劫,
甚至還睜眼玩笑說房間管理員大叔偷條男用內褲掛在陽臺上!

07 三亞行第二天（上）

大海，沙灘，椰樹，
這才是生活！

這兩個人是怎麼搞的?!
叫咱們一車人等著～

我和三順

早就等候已久

我和三順第二天一早來到賓館正門口等接我們去南山寺的旅遊小巴，
順便去海灘玩一會兒～後來才知道車早就到了！

啊？
搞什麼啊？

好不容易，看著我們往小巴的方向跑去，
突然我和三順又折回海灘，把一整車人弄得鬱悶的！
其實我們是想上車之前把腳沖一沖，都是沙子！

三順，我們不是
花了40元坐遊覽
車的嘛？

是啊？為什麼我
們不坐車，
要沿著海灘走？

2個路癡

接著我們來到南山寺，進行我們千里求香之路……
阿彌陀佛～看在我們這麼誠懇地求香歷程
（途中又體現了我和三順在患難中的友情），請實現我們所請的願望吧！

那天在海上玩耍

三順的手

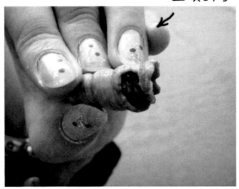

08 三亞行第二天（中）

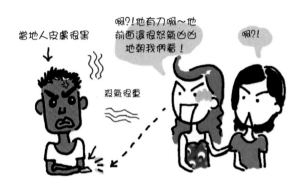

當地人皮膚很黑

殺氣很重

啊?!他有刀啊～他前面還很怒氣凶凶地朝我們看！

啊?!

　　我們按計劃，傍晚時候帶足乾糧，坐上了一輛開往亞龍灣度假區的雙層大巴，坐上車後發生一件不愉快的事，售票員見去亞龍灣的人不多就不肯開到亞龍灣，我和三順堅持除非她把我們送到目的地我們才付錢，最後她見漸漸上車去亞龍灣的人多了，有錢賺了才妥協！再後來，上來一個很凶的當地男人，朝我們看就坐我們附近，我看到他拿了把刀露出凶光，在排除售票員買兇殺人的可能性後，（我們跟售票員吵過架）我最後認為他是特地來度假區搶劫的！之前就聽說三亞治安很亂，有搶包族什麼的！

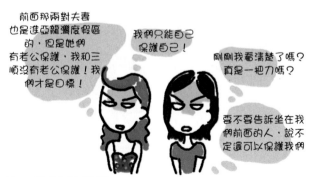

前面那兩對夫妻也是進亞龍灣度假區的，但是她們有老公保護，我和三順沒有老公保護！我們才是目標！

我們只能自己保護自己！

剛剛我看清楚了嗎？真是一把刀嗎？

要不要告訴坐在我們前面的人，說不定還可以保護我們

接著，氣氛很沉重……

一會兒一到亞龍灣，這猥男一定會用刀架著我們的脖子讓我們把錢都交出來，我們怎麼逃呢？

跳窗好了，比較快一點！

我要不要把行李放在腿上擋一擋，萬一他衝過來砍我的腿……

氣氛越來越凝重……

站起身，準備下車

剖土用的小鏟子

啊？前面明明是把砍人刀呀！

你不是說他要殺我嗎？

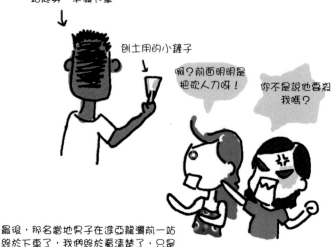

最後，那名當地男子在進亞龍灣前一站終於下車了，我們終於看清楚了，只是一把小鏟子而已，天吶～

09　三亞行第二天（下）

大約晚上8點多左右，我和巧三順終於來到亞龍灣的天域酒店，比起第一天住的小旅館，這裡的確是棒極了～我們一進房間就馬上換上泳裝準備到酒店的室外泳池游泳。

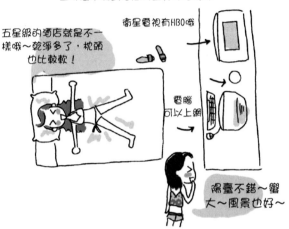

五星級的酒店就是不一樣哦～乾淨多了，枕頭也比較軟！

衛星電視有HBO哦

電腦可以上網

陽臺不錯～蠻大～風景也好～

我們兩個旱鴨子只能在泳池裏泡一會兒，玩耍一下水。

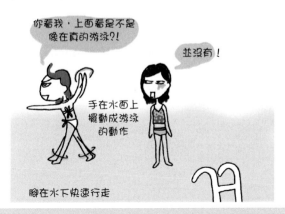

你看我，上面看是不是像在真的游泳?!

並沒有！

手在水面上擺動成游泳的動作

腳在水下快速行走

遊好泳（應該說是玩好水）我們披著浴巾到酒店的海灘散了一下步，
夜晚的海灘真美，沙子也很軟……
接著又回房間洗澡換套衣服到酒店的大堂拍照玩耍。

我調好位置了，我們馬
上衝過去站好！

三順的相機可以定時自
拍，好好哦～
只是辛苦你了，
花瓶！

酒店大廳的擺設 →

深夜，伴著三順兄的打呼聲，我在努力玩超級瑪麗ING，打了一半就當機
了，關機～睡覺～明天我們還定了早上出發去蝶支洲島的活動。

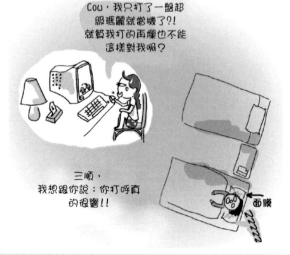

Cou，我只打了一盤超
級瑪麗就當機了？！
就算我打的再爛也不能
這樣對我啊？

三順，
我想跟你說：你打呼真
的很響！！

→ 面膜

zzzz

146

10 三亞行第三天（上）

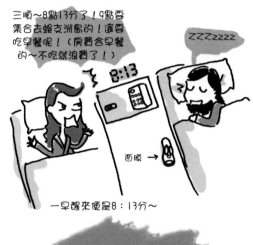

三順～8點13分了！9點要
集合去蜈支洲島的！還要
吃早餐呢！（房費含早餐
的～不吃就浪費了！）

ZZZZZZZ

8:13

面膜 →

一早醒來便是8：13分～

啊呀～

兩個人慌亂起床洗漱時，我被廁所門檻所絆……

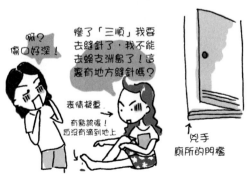

啊？
傷口好深！

慘了「三順」我要
去縫針了，我不能
去蜈支洲島了！這
裏有地方縫針嗎？

表情凝重 →

有點誇張！
且沒有滴到地上

↑
兇手
廁所的門檻

雖然當時自己被嚇得表情慘白，但是絕對鎮定，
一直強調自己要去縫針！

為什麼？醫務室的醫生
不能上門嗎？
傷的是腳指，不方便走啊！

正在冥想
→ ……

三順打電話到酒店的醫務室詢問

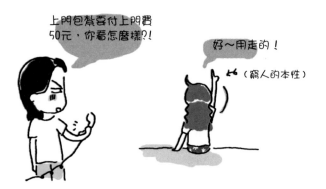

上門包紮要付上門費
50元，你看怎麼樣?!

好～用走的！
✂ （窮人的本性）

11 三亞行第三天（下）

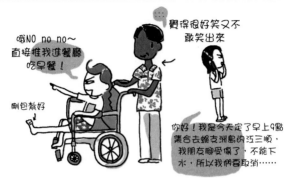

哦NO no no~
直接推我進餐廳
吃早餐！

覺得很好笑又不
敢笑出來

删包幫好

你好！我是今天定了早上9點
集合去蜈支洲島的环三順，
我朋友腳受傷了，不能下
水，所以我們要取消……

找到一個酒店服務小生推我去醫務室，回來的時候問：「小姐，要不要直接推你回房
間休息？」那怎麼行?!我早餐還沒吃呢?!
（Anyway，不用縫針是萬幸了！）

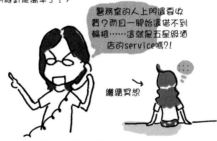

醫務室的人上門還要收
費？而且一開始還慬不到
輪椅……這就是五星級酒
店的service嗎?!

繼續冥想

一下午，我們除了在房間看HBO就無事可做了，
所以我們決定用投訴打發時間！

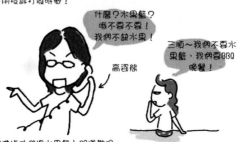

什麼？水果籃？
哦不要不要！
我們不缺水果！

高姿態

三順～我們不要水
果籃，我們要BBQ
晚餐！

沒誠意，我們推掉他們提水果籃上門道歉後，
他們就什麼也不給了……最後以失望告終！

12 三亞行第四天

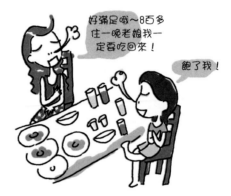

我們依舊，在餐廳吃早餐吃到中午，非常滿足地
完成在這個酒店的最後一頓！

GOODBYE～我們住的房間～

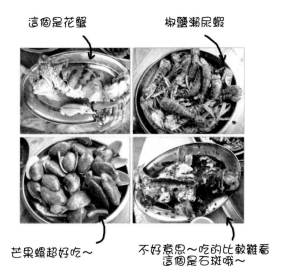

這個是花蟹

椒鹽瀨尿蝦

芒果螺超好吃～

不好意思～吃的比較難看
這個是石斑哦～

上飛機前的晚餐是在海鮮排擋吃的！棒極了～

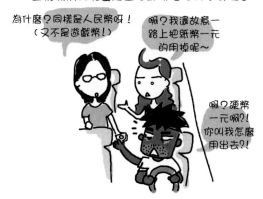

為什麼？同樣是人民幣呀！
（又不是遊戲幣！）

啊？我還故意一
路上把紙幣一元
的用掉呢～

啊？硬幣
一元啊？！
你叫我怎麼
用出去？！

友情提示：三亞人不知道為何都不喜歡硬幣，
貌似覺得這個就不是錢一樣的～

13 泰國Phuket遊（上篇）

在泰國看到有很多悠閒自得的流浪狗
比如在商場門口……

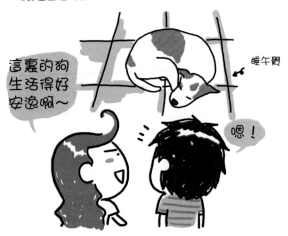

或在超市門口……（而且都是長得很像！）

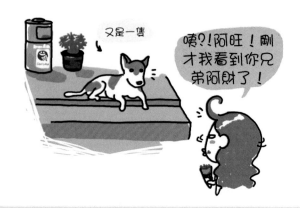

甚至在海灘！

天吶！

揉眼睛

揉眼睛

揉眼睛

揉眼睛

眼花而已

原來只是一隻普通的狗在海灘玩耍而已～

第一天 我們去了綠樹環繞的Safari，
一個可以和大自然以及動物親密接觸的好地方！

可以騎大象，看大象表演……

買來香蕉犒勞一下大象

你吃不到！哈哈！
吃不到！

‥‥‥

怒了！向我噴熱氣

還可以和世界猴小姐握手合影

晚上夜市有和蜥蜴快照合影，200泰銖～

你看你表情緊張得咧～
我多自然啊！（得意兒）

廢話！它的嘴頂著我的臉，
又不是你的臉，你當然不怕！

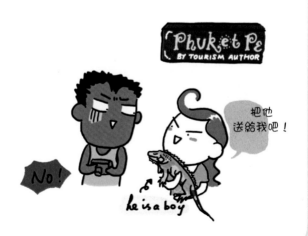

把他
送給我吧！

No!

Phuket Pe
BY TOURISM AUTHOR

he is a boy

14 泰國Phuket遊（下篇）

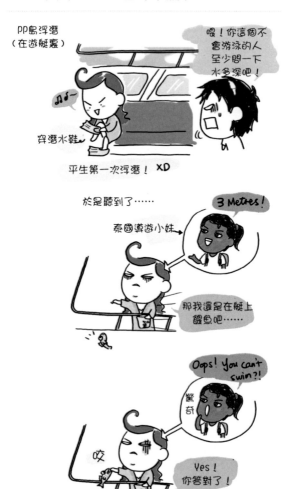

於是！我成了全艇唯一一個穿救生衣下海浮潛的人！
（在導遊小妹建議下）

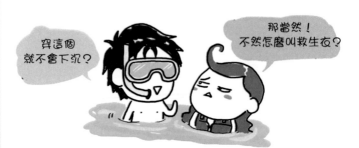

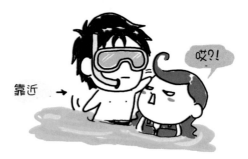

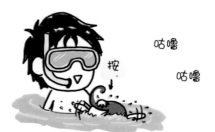

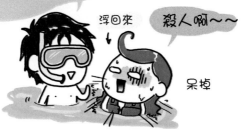

那天活動結束，
熱心的導遊小妹
問我……

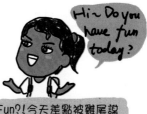

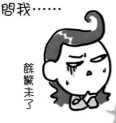

還想提一下老外們的體味（全團只有我和雞尾
亞洲人）在游好泳之後暴露無疑……

回賓館小巴上

15 Phuket照片1

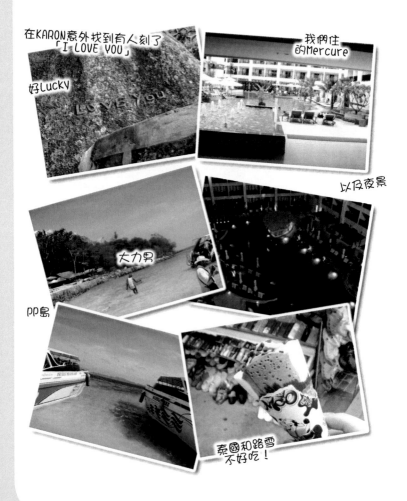

在KARON意外找到有人刻了「I LOVE YOU」

好Lucky

我們住的Mercure

以及夜景

大力男

PP島

泰國和路雪不好吃！

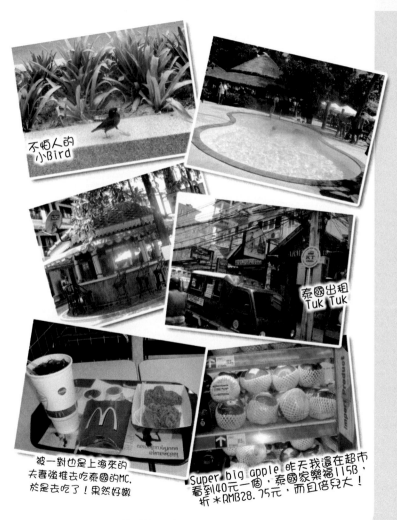

不怕人的
小Bird

泰國出租
Tuk Tuk

被一對也是上海來的
夫妻強推去吃泰國的MC,
於是去吃了!果然好嫩

Super big apple 昨天我還在超市
看到40元一個,泰國家樂福115B,
折 *RMB28.75元,而且倍兒大!

*RMB 28.75約等於新台幣130元。

16　Phuket照片2

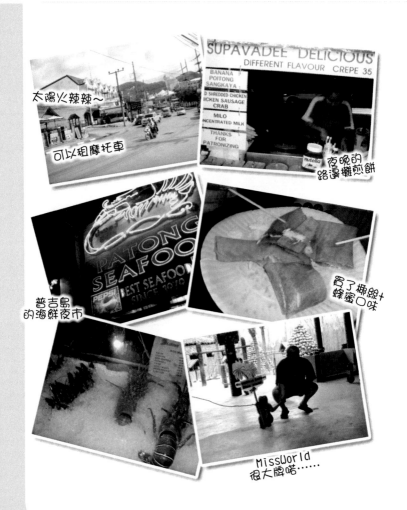

太陽火辣辣～

可以租摩托車

夜晚的
路邊攤煎餅

普吉島
的海鮮夜市

買了椰絲+
蜂蜜口味

MissWorld
很大牌喔……

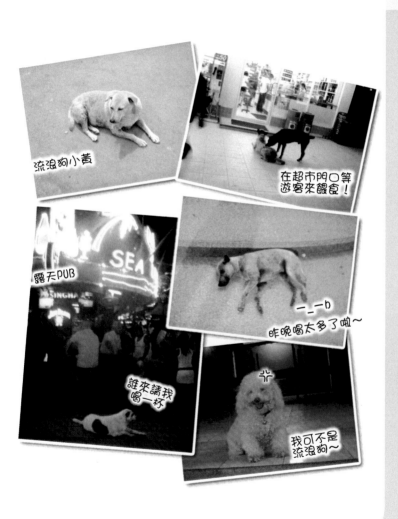

流浪狗小黃

在超市門口等
遊客來餵食！

露天PUB

一_一b
昨晚喝太多了啦～

誰來請我
喝一杯

我可不是
流浪狗～

國家圖書館出版品預行編目

小莉莉塗鴉日記 / 小莉莉著. -- 一版. -- 臺北市
：秀威資訊科技, 2010.06
面；　公分. --（美學藝術類；PH0019）
BOD版
ISBN 978-986-221-471-8（平裝）
1.漫畫

947.41　　　　　　　　　　　　　　99007513

美學藝術類　PH0019

小莉莉塗鴉日記

作　　　者 / 小莉莉
發　行　人 / 宋政坤
執 行 編 輯 / 藍志成、邵亢虎
圖 文 排 版 / 李孟瑾
封 面 設 計 / 李孟瑾
數 位 轉 譯 / 徐真玉、沈裕閔
圖 書 銷 售 / 林怡君
法 律 顧 問 / 毛國樑　律師
出 版 印 製 / 秀威資訊科技股份有限公司
　　　　　　台北市內湖區瑞光路583巷25號1樓
　　　　　　電話：02-2657-9211　傳真：02-2657-9106
　　　　　　E-mail：service@showwe.com.tw
經　　銷　商 / 紅螞蟻圖書有限公司
　　　　　　台北市內湖區舊宗路二段121巷28、32號4樓
　　　　　　電話：02-2795-3656　傳真：02-2795-4100
　　　　　　http://www.e-redant.com

2010 年 6 月　BOD 一版
定價：250元

讀　者　回　函　卡

感謝您購買本書，為提升服務品質，煩請填寫以下問卷，收到您的寶貴意見後，我們會仔細收藏記錄並回贈紀念品，謝謝！

1.您購買的書名：＿＿＿＿＿＿＿＿＿＿＿＿＿＿＿＿＿

2.您從何得知本書的消息？

　□網路書店　□部落格　□資料庫搜尋　□書訊　□電子報　□書店

　□平面媒體　□ 朋友推薦　□網站推薦 □其他＿＿＿＿＿＿

3.您對本書的評價：(請填代號　1.非常滿意 2.滿意 3.尚可 4.再改進)

　封面設計＿＿　版面編排＿＿　內容＿＿　文/譯筆＿＿　價格＿＿

4.讀完書後您覺得：

　□很有收獲　□有收獲　□收獲不多　□沒收獲

5.您會推薦本書給朋友嗎？

　□會　□不會，為什麼？＿＿＿＿＿＿＿＿＿＿＿＿＿＿＿＿

6.其他寶貴的意見：＿＿＿＿＿＿＿＿＿＿＿＿＿＿＿＿＿＿

＿＿＿＿＿＿＿＿＿＿＿＿＿＿＿＿＿＿＿＿＿＿＿＿＿＿＿

＿＿＿＿＿＿＿＿＿＿＿＿＿＿＿＿＿＿＿＿＿＿＿＿＿＿＿

＿＿＿＿＿＿＿＿＿＿＿＿＿＿＿＿＿＿＿＿＿＿＿＿＿＿＿

讀者基本資料

姓名：＿＿＿＿＿＿＿＿＿＿ 年齡：＿＿＿ 性別：□女 □男

聯絡電話：＿＿＿＿＿＿＿＿ E-mail：＿＿＿＿＿＿＿＿＿

地址：＿＿＿＿＿＿＿＿＿＿＿＿＿＿＿＿＿＿＿＿＿＿＿＿＿

學歷：□高中(含)以下　　□高中　□專科學校　□大學

　　　□研究所(含)以上 □其他＿＿＿＿＿＿＿

職業：□製造業 □金融業 □資訊業 □軍警 □傳播業 □自由業

　　　□服務業 □公務員 □教職　□學生 □其他＿＿＿＿＿

To：114

台北市內湖區瑞光路 583 巷 25 號 1 樓

秀威資訊科技股份有限公司　　　收

寄件人姓名：

寄件人地址：□□□

--

（請沿線對摺寄回,謝謝!）

秀威與 BOD

BOD（Books On Demand）是數位出版的大趨勢，秀威資訊率先運用 POD 數位印刷設備來生產書籍，並提供作者全程數位出版服務，致使書籍產銷零庫存，知識傳承不絕版，目前已開闢以下書系：

一、BOD　學術著作—專業論述的閱讀延伸
二、BOD　個人著作—分享生命的心路歷程
三、BOD　旅遊著作—個人深度旅遊文學創作
四、BOD　大陸學者—大陸專業學者學術出版
五、POD　獨家經銷—數位產製的代發行書籍

BOD 秀威網路書店：www.showwe.com.tw
政府出版品網路書店：www.govbooks.com.tw

永不絕版的故事・自己寫・永不休止的音符・自己唱